写意入门教程

大字大图版

灌木文化 主编　邵岗文 编著

人民邮电出版社

北 京

U0103811

图书在版编目（CIP）数据

写意画入门教程：大字大图版 / 灌木文化主编；邺
树文编著. — 北京：人民邮电出版社，2023.8
ISBN 978-7-115-60846-8

I. ①写… II. ①灌… ②邺… III. ①写意画—国画
技法—教材 IV. ①J212

中国国家版本馆CIP数据核字（2023）第023833号

内容提要

深受国人喜爱。本书是专为老年人编写的一部写意国画教程，使初学写意国画的读者能够快速上手下笔绘制。

全书共分为6章：第1至5章以"基本画法+创作"的体例分别讲解了5种花卉、5种禽鸟、4种草虫、4种水族和4种果蔬的绘制，并将技法应用到最后一节的创作案例中。第6章讲解了山水、云、树的常规绘制技法，每个案例都有多幅样图供临摹学习。

有些案例还有多种技法的创作讲解；第6章讲解了山水、云、树的常规绘制技法，每个案例都有多幅样图供临摹学习。

本书案例丰富，讲解详细，适合中国画初学者、花鸟、山水等中国画爱好者学习参考，也可作为老年大学国画课程的专用教材。

◆ 主　　编　灌木文化
　　编　　著　邺树文
　　责任编辑　何建国
　　责任印制　周昇亮

◆ 人民邮电出版社出版发行　北京市丰台区成寿寺路11号
　　邮编　100164　　电子邮件　315@ptpress.com.cn
　　网址　https://www.ptpress.com.cn
　　涿州市京南印刷厂印刷

◆ 开本：787×1092　1/16
　　印张：7　　　　　　　　　　2023 年 8 月第 1 版
　　字数：179 千字　　　　　　2023 年 8 月河北第 1 次印刷

定价：49.90 元

读者服务热线：(010)81055296　印装质量热线：(010)81055316
反盗版热线：(010)81055315
广告经营许可证：京东市监广登字 20170147 号

目录

目录

第 1 章 花卉

花卉大致分为木本、草本和藤本三大类。木本如牡丹、荷花等；草本如兰草、荷花等；藤本如牵牛花等。绘制前应仔细观察，分析花、叶、枝干的结构。

1.1 荷花

荷花，又名莲花、水芙蓉，常见的颜色有红、粉、白、紫等。

1.1.1 花头的画法

1. 调和曙红，中锋运笔向下绘制荷花花瓣。

2. 继续运笔勾画荷花花瓣，注意瓣尖要出锋。画花瓣时按照前后空间关系来安排花瓣的大小、浓淡。

3. 仔细观察花头的整体形态，画出剩下的朝向不同的花瓣。

4. 调和曙红与少许墨，勾画花瓣纹路，画纹路时按花瓣顶部呈发射状画出。最后蘸取藤黄染画花心，用重墨勾花蕊丝。

前面较浓

4

后面较淡

2

1

中锋向下

3

11

1

2

中锋勾勒叶筋

3

叶片要有遮挡

4

1. 选用大号羊毫笔，调和藤黄、花青与少许墨色，侧锋运笔画出叶片。

2. 蘸取重墨，中锋运笔勾画出叶筋。

3. 完善叶片的绘制，由于视线的限制，叶子有前后遮挡关系。

4. 画好叶片后勾画出叶茎，蘸浓墨中锋运笔点画出叶茎上的小刺。

1.1.3 组合的画法

1

瓣尖出锋

2

3

4

蘸取重墨，逐层勾画
荷花花瓣，注意瓣尖要
出锋。

调和黄和花青染画花
蕊根部。然后调和不同
浓淡的墨色表现荷叶、
花梗和未长开的嫩荷叶。

添画未开放的荷花，
与作品增添动势。

最后，蘸取重墨勾蕊
色点花刺。

1.1.4 创作

该作品中正值盛开的荷花搭配一只翠鸟，一静一动给画面增添更多妙趣。构图时要考虑整体的动势变化，以重、淡墨理清荷叶层次，墨色分明，结构清晰。水草作为画面背景出现，生动妙趣。

1

2

不必过于周正，
要表现出动势

3

4

1. 用大白云笔，调和花青、藤黄，笔尖蘸浓墨，侧锋运笔画出荷叶的边缘，再用同样方法，画出荷叶的基本形状。

2. 待墨色半干时，蘸重墨，勾画叶脉。

3. 根据花叶的朝向，合理添加花头。蘸取胭脂，中锋运笔勾画花瓣的轮廓，描绘花瓣的纹路。

4. 调重墨勾画蕊丝，以藤黄点出花药。用淡墨描绘花茎，再蘸浓墨点画叶茎上的小刺。

5. 调淡墨，中侧锋兼用笔勾画水草，荷叶对水草要有遮挡之势。

6. 为使画面更加丰富饱满，在画面空白处添绘一只飞行中的翠鸟。用淡墨染画水面，处理好画面的整体关系。

5

6

7

笔头水分可多些，
以体现水润感。

7. 调整画面，使画面看起来更丰富。最后题字钤印，完成绘制。

1.2 牡丹

1.2.1 基本画法

牡丹素有"百花之王"的美誉。牡丹花富丽、清香宜人，是历代诗人画家经常描写的重要题材，众人称它为"国色天香"。

1. 用笔肚蘸曙红和钛白的调和色，笔尖蘸曙红，从花心落笔，增添四周花瓣。

2. 蘸曙红调和，画外层花瓣。注意要与花心朝向一致，花瓣要有节奏感，疏密有致。用石绿加钛白调和，点画出花蕊，再调藤黄画出雄蕊。

3. 调和花青和藤黄，为牡丹添加叶子。蘸浓墨，中锋运笔画出叶子的主叶脉、侧叶脉，注意主叶脉和侧叶脉要一致向叶尖伸展。

4. 最后勾画花茎，行笔应似断非断，宜粗宜拙。

1

2

3

4

1.2.2 创作

牡丹花的结构排非常繁杂，在绘制时要仔细表现。在花头与花叶的衔接上，要重点注意花与花叶间的穿插关系，相互要有掩映的关系，但不能有混乱之感。

1

2

3

4

1. 选用羊毫笔蘸取少量钛白，笔尖蘸曙红，从花心画起。继续采用此方法，画出外层花瓣，注意花瓣要有疏密变化。

2. 添加其他不同形态的花头，注意画面要主次分明，主体部分用色可浓重些，次要部分与之呼应。

3. 用白云笔笔腹调淡曙红，笔尖调重曙红，从上往下以"八"字形点画出花头。笔腹蘸鹅黄再调少许花青，笔尖蘸些许曙红点画花头；中侧锋运笔，调和花青和藤黄，画出添加叶子。

4. 根据画面布局在画面下方添绘一朵牡丹花头，调曙红勾勒叶脉，为牡丹牡丹近处画的一组叶子，注意要用叶遮梗，以表现叶子的茂盛和勃生机之感。

反

6

5

5、蘸取浓墨，中锋运笔，画出叶子的主叶脉、侧叶脉，注意主叶脉和侧叶脉要一致向叶尖伸展。

6、视画面布局添绘调整。最后在空白处题字钤印，完成绘制。

1.3 玉兰

1.3.1 基本画法

玉兰花也叫白玉兰、望春花，是我国特有的名贵园林花木之一，常见的花色有白色和粉色。玉兰花的特点是花形大叶片小，花头完全开放后呈圆筒形且有芳香。

1. 保持笔中水分适中，蘸取重墨勾画花头最前面花瓣的轮廓。依次将花头画出其他花瓣的轮廓。

2. 中锋运笔勾画完整取重墨将花头轮廓。蘸重墨绘制花梗，墨线虚实兼有。

3. 换用藤石，染画在花头底部。

4. 调和花青和藤黄及大量的清水，染画花瓣根部较深的部分。

1.3.2 创作

玉兰冰清玉洁，在给观者带来美好感触的同时，还向人们传达出了希望与美好的开始。除此之外，文人墨客们还借玉兰抒发对高尚品格的由衷赞美。

1. 确定画面构图，在画面中将左侧的玉兰花头的轮廓绘制出来，以确定布局。

1

2. 绘制画面中横向生长的玉兰花和花苞，注意表现出美感。

3. 笔肚吸取淡墨，笔尖略蘸重墨，中侧锋运笔绘制花枝，然后点画花萼。

2

3

4

5

4. 分别蘸取藤黄和赭石染花蕊、花萼, 中和画面偏冷的色调, 调和花青和钛白染画花冠边缘, 使白色的花头更突出。

5. 最后题字钤印, 完成绘制。

1.4 牵牛花

1.4.1 基本画法

牵牛花，也叫喇叭花，因其花形形似喇叭而得名。牵牛花是一年生缠绕草本花卉，花色鲜艳美丽，多生长在乡野田间，别有意趣。

1. 选用小号狼毫笔，笔尖蘸曙红加墨，起笔藏锋，勾出花头前沿。加点水，侧锋向下运笔点画花头后部。

2. 继续画花头，注意以弧线连接第二笔。笔触的排列近似椭圆形，使画面构图富有美感和节奏感。

3. 蘸曙红加墨多一些的清水，绘制牵牛花的花筒。

4. 蘸重墨添画萼片、花梗。注意画花梗时用笔要干湿且收笔留飞白。

1.4.2 创作

牵牛花蔓生，茎细长，叶互生，花依势而长，通常两朵着生于花序梗顶，花色鲜艳美丽。绘制时，应注意表现花蔓的错综缠绕。

1

2

3

4

1. 确定好画面构图，调和曙红与花青，围绕花心点画花瓣。

2. 远笔勾画出花筒，蘸取重墨，中锋远丝布添绘花苞。

花头添画萼片。

3. 顺势绘出弯曲的小梗。

4. 蘸重墨，为真实的颜色更接近，笔尖可略蘸赭石，侧锋大笔绘制叶片。

5、调和花青、藤黄和墨，三笔为组合完成一片花叶。中锋运笔画枝藤，要注意浓淡结合。先要弄清楚枝藤的来龙去脉，再利用笔墨的浓淡、

运笔的快慢，画出枝藤的虚实、主次关系。

6、蘸取重墨勾画叶筋。用淡墨勾画远处叶片形状，突显画面的空间感。

5

6

7. 调朱磦与藤黄，点画花蕊。完善画面细节，最后在左侧空白处题字，钤印，完成绘制。

7

1.5 水仙

1.5.1 基本画法

水仙是我国的传统观赏性植物，同时水仙又有着高雅不俗的气质，点缀在室内别有情趣。水仙的花头较小，花叶呈细长的扁带状，底部是生有鳞状的根茎，绘制时要注意体现。

1. 笔肚吸取淡墨，笔尖略蘸重墨，绘制花头及花苞，注意表现花瓣时边缘要出锋。完成另一簇花头，然后向下绘制细长的叶片及底部的茎。

2. 完善叶片的结构。然后使笔中饱含水分，蘸重墨绘制根须，并在其表面进行擦画。

3. 调和花青和藤黄染画叶片及花托。上色时不必处处填满，稍有留白或渲染出更有写意美感。

4. 蘸取藤黄染画花心。然后换用赭石继续擦画根部。在保持笔中有大量水分的情况下，蘸重墨表现附着着在根须上的土块。

1.5.2 创作

绘制完整的水仙时，可用分明的墨色来表现其清幽绝俗之气。花头布局略紧凑，叶片杂中有序，根叶顿挫分明更显其娇嫩。构图上使空间结构清晰，层次分明，有起承转接之变化。

1. 用笔尖蘸取重墨，中锋运笔勾画出整体的花，包括花瓣、花蕊、花苞朵和花梗。注意花瓣不要过大。

2. 用重墨双勾叶片，绘制时要一笔到位，中间不宜顿笔。画出叶片后面的花簇。

3. 调和花青和藤黄，为叶片上色。

4. 调淡汁绿提染花瓣边缘和根部，草绿染花托和花茎，然后用藤黄染花蕊。

5. 在叶丛中布画花头与山石, 花头有聚有散, 相互掩映更显自然。调淡墨与赭石皴擦山石暗部, 并添绘一些杂草。

6. 调淡墨勾画一只小鸟, 使画面呈现一动一静的视觉冲击。视画面布局进行调整。最后题字、钤印, 完成绘制。

第2章 禽鸟

禽鸟是花鸟画中的一个重要组成部分，学习禽鸟画法，掌握表现技巧，有助于花鸟画的完整，更有助于花鸟画神韵的传递。禽鸟的种类繁多，在中国画中也有着美好的寓意。本章选取一些适合应用于花鸟画中，并代表着美好寓意的案例供读者学习和欣赏。

2.1 麻雀

麻雀体型小巧，性极活泼。绘制时要用笔灵活，衔接自然，以表现其灵巧的特性。

2.1.1 基本画法

1. 选用中号羊毫笔，蘸取赭石加水调和，侧锋运笔点画麻雀的头部及翅膀。

2. 调和浓墨，顺势画出麻雀的羽毛，出羽毛的层次关系。

3. 中锋运笔勾画麻雀的尾羽，半干时点背部的斑点，注意不宜过多、过大。添画麻雀的形态，用淡墨勾画腹部的轮廓线。

4. 最后蘸取浓墨，中锋运笔绘出麻雀两爪。

2.1.2 创作

本案例描绘的是五只麻雀在竹林中追逐、嬉戏的场景。前实后虚，麻雀为实，竹为虚。整幅画意为好事临门，有吉祥之意。

1. 绘制一只飞行中的麻雀，注意其身体的羽毛颜色变化。
2. 根据画面构图添画一只形态不同的麻雀。麻雀张开嘴，但下片嘴要薄，胸腹部轮廓要有虚实变化。
3. 在右下方位置添画一只麻雀，与上面两只麻雀呈追逐嬉戏状，以丰富画面。
4. 调和花青和藤黄，中锋运笔勾绘竹枝。竹枝交错，前实后虚。勾画时要注意每个节间要留白，以便勾勒竹节。

5

6

5. 调制花青与墨，顺着竹枝走向中锋运笔点绘竹叶。竹叶要有浓淡变化，并错落有致，朝向统一。

6. 视画面构图添绘麻雀。将花青与重墨调和，勾画竹节，完善画面。

2.2 燕子

2.2.1 基本画法

　　燕子是春天的使者，其特有的气质使之成为很多文艺作品中表现的对象。燕子的形体较纤细，是非常敏捷的鸟类，绘制时不宜肥，才能体现出轻盈之态。

1. 蘸取浓墨，侧锋运笔画出燕子的头部与翅膀。顺势绘出翅梢，运笔要直而快。
2. 绘制燕子的翅羽及尾羽，落笔实，提笔虚，适当留出飞白，体现出羽毛的飘逸之感。
3. 中锋运笔勾画出燕子的尾羽，收笔要露锋。顺势勾勒出燕子的颈部及腹部。
4. 蘸取浓墨勾足。再调和朱磦和清水，点染燕子的腹部。

2.2.2 创作

燕子是敏捷而聪慧的，我们在绘制时，要用简练而带有意趣的笔墨将其表现出来。禽鸟画中多喜爱表现燕子穿梭在自然景物中，因此理清掩映关系至关重要。

1. 首先绘制芦苇的茎，要有长短聚散变化，注意由于风向有变，芦苇的朝向要统一。添画芦苇的叶片，叶片的朝向与芦苇一致。

2. 添画两只飞行中的燕子，燕子与芦苇要有掩映关系，使燕子与芦苇形成关联。

3. 最后分别蘸取赭石和重墨，中锋运笔绘出燕子的嘴部、颈部与腹部。

2.3 翠鸟

翠鸟俗称钓鱼郎,又叫翡翠。其嘴形长而坚,嘴粗直,嘴峰圆钝,翼尖长,尾短圆;体羽艳丽而具光辉,常有蓝或绿色。头大颈短,尾亦大都短小;因而在绘制过程中要突出翠鸟的嘴与背、腹部羽毛颜色及其造型神态。

2.3.1 基本画法

1. 选用小号狼毫笔蘸取浓墨,勾画出嘴部。头部线条要平滑。

2. 选择中号羊毫笔,调和花青与墨,侧锋运笔画出背羽,还要把握好姿态立姿相符。

3. 用笔分别蘸取赭石与花青和钛白的调和色,侧锋点画出翠鸟背部、腹部的边缘结构线,蘸取曙红勾画出腿部。

4. 蘸取赭石点染眼部,调和淡墨画翠鸟的颈部。

以下为步骤图说明:

1. 选用小号狼毫笔蘸取浓墨,勾画出嘴、眼睛及眼窝,绘制嘴尖时要顿笔。调和花青与浓墨,侧锋运笔画出翠鸟背羽;蘸取浓墨点画飞羽与尾羽。

2. 选择中号羊毫笔,调和花青与墨,侧锋运笔画出翠鸟背羽,还要把握好姿态相符。

3. 用笔分别蘸取赭石与花青和钛白的调和色,侧锋点画出翠鸟背部、腹部的透视关系。

4. 蘸取赭石点染眼部,调和淡墨画翠鸟的颈部。

本案例中，描绘的是一只翠鸟伫立在莲蓬上凝视远处的场景。翠鸟象征着平静与安宁，荷花则寓意着纯洁、坚贞、吉祥。整幅画表达了人们对美好生活的向往。

1. 蘸浓墨中锋运笔，勾画出嘴，头部及眼睛。蘸取浓墨调和花青，根据头部轮廓进行头部着色，注意线条要平滑。蘸取赭石点染眼部，调淡墨染画翠鸟的颈部，蘸取曙红勾画出脚爪。

2. 用笔蘸取赭石、花青，再用适量清水调和，侧锋点画出翠鸟背部，胸部边缘的结构线。蘸取花青在左上边添画另一只翠鸟。蘸取赭石，染画翅膀、颈部及眼窝周围。

3. 根据画面构图，蘸取花青在左上边添画另一只翠鸟。蘸取赭石，染画翅膀、颈部及眼窝周围。

4. 用适量清水调和赭石和墨中锋运笔绘出莲蓬，使画面更饱满。

6

5. 画出荷叶，注意荷叶和莲蓬之间的空间关系。接着画出叶茎。

6. 选用大号羊毫笔，蘸取淡墨，侧锋运笔画出湖面，行笔要一气呵成，笔触要稀稀疏疏有致。最后，蘸重墨题字、钤印，完成绘制。

2.4 八哥

2.4.1 基本画法

八哥通体黑色，嘴基上冠羽耸立，在飞行过程中两翅中央有明显的白斑，从下方仰视，两块白斑呈"八"字形，故称八哥。两块白斑与黑色的体羽形成强烈的对比，这成为八哥的一个重要辨识特征。

1

2

3

4

1. 选用羊毫笔蘸取重墨点画出八哥翅羽，接着用稍干的墨画出八哥的羽毛，注意留出白斑的位置。用重墨点画出八哥的尾羽，顺势画出胸腹部。

2. 蘸重墨画出八哥的头部，胸腹和背部之间要留出空白的嘴和眼睛。然后画出嘴基部画八哥的爪子，中锋运笔画出八哥的爪子。

3. 调重墨中锋运笔画出八哥的羽毛。

4. 调藤黄和少许墨，染画嘴和眼睛，完成八哥的绘制。

3

1

画面中，一只八哥立于石上，仰视着上方，另一只俯身向下，尾巴上翘。构图为左低右高、上重下轻，布局给人充足的想象空间。

1. 绘制两只形态迥异的八哥。
2. 蘸浓墨中锋运笔勾勒八哥爪子下山石的轮廓。
3. 用赭石与墨汁为山石上色，表现出山石的结构与体积积感。

2.4.2 创作

4

5

4. 用淡墨在山石旁勾画兰丛的轮廓线，并为其添画草虫。

5. 蘸取藤黄点染兰花花头，调和藤黄与花青绘兰花的茎叶着色，最后题字，钤印，完成绘制。

40

2.5 鸳鸯

鸳鸯形似野鸭，其嘴扁，颈长，趾间有蹼，善游泳，翼长，能飞，雌雄常在一起。诗中有"愿作鸳鸯不羡仙"一句，赞美了美好的爱情。

2.5.1 基本画法

1. 蘸取焦墨，中锋运笔画出头部形态。

2. 分别调和花青、曙红、朱磦绘制鸳鸯头部、颈部羽毛，调和赭石和藤黄，保留自然飞白，注意笔顺着一个方向。侧锋运笔画出鸳鸯尾部。

3. 调赭石勾勒腹部轮廓及体侧羽毛，线条要有实有虚，以体现出鸳鸯的体积感。

4. 调淡墨，再用曙红加墨调和绘制眼睛、立羽及侧羽。

中锋运笔画出眼睛和嘴。继续用笔，兼用侧锋制绘出头部形态。

未磦绘制鸳鸯头部，颈部羽毛，调和赭石和藤黄，保留飞白。笔触要错落有致，保留留白。

调赭石勾勒腹部轮廓及体侧羽毛，以体现鸳鸯的体积感。脚爪，再用曙红染鸳鸯嘴。

2

3

4

2.5.2 创作

鸳鸯经常成双成对地出现在水边，静谧的气氛让人们不禁联想到美好的爱情。因此，鸳鸯在中国画里也往往象征着缠绵相守的爱情。

1. 蘸取焦墨，中锋运笔画出头部；调和赭石画出颈部羽毛；调和曙红和花青，绘制胸腹部。调和鸳鸯的曙红，画出鸳鸯的腹部和尾端，注意尾端的上翘要圆滑自然。

2. 蘸重墨画出尾羽，调和花青和少许藤黄，染画尾羽中央。根据画面构图，蘸重墨添画另一只鸳鸯的头部和胸部。

3. 蘸重墨侧锋运笔画出腹部和尾部，注意尾部的留白。调和花青和少许藤黄，染画尾部。再蘸取藤黄，点画眼部。

4. 蘸浓墨勾画湖边石头的轮廓，加水调淡墨染画水中石头的倒影，以表现出湖面。

6

5

5. 调和花青和藤黄，由上至下画出右侧垂柳，叶片颜色要有由深到浅的层次变化。

6. 调淡墨，中锋侧锋兼用笔画出水中涟漪，波纹要圆清自然。

7. 最后在画面空白处题
字、钤印，完成绘制。

第3章 草虫

草虫是中国传统花鸟画中常见的题材,一般作为花卉画的配景。草虫一般指各种常见的昆虫,其身身躯分为头、胸、腹三部分,或虫一般有六足四翅。草虫常与蔬果和花草配合,绘制时还要注意符合季节。草虫在春夏时多为青绿色,在秋冬时多为赭黄色。

3.1 蜻蜓

3.1.1 基本画法

蜻蜓是常见的益虫,雨后出现尤为频繁。蜻蜓体形较大,翅网状膜质,长而窄,且极为清晰;腹部细长,呈扁形或圆圆筒形;足细且弱,上有钩刺。绘制蜻蜓时,笔法要灵活多变,气脉贯通、疾驰有序,以表现出蜻蜓的轻盈。

1. 用小号狼毫笔蘸浓墨,中锋运笔勾画蜻蜓的眼睛和头部,注意蜻蜓眼睛侧面眼睛的画法。结合蜻蜓侧面的形体结构勾画出胸腹部,注意与头部的衔接。继续中锋运笔勾画胸腹部的外轮廓,注意表现蜻蜓腹部细长的特点,以及墨色的对比变化。

2. 调淡墨,笔尖略蘸取重墨,一笔摆出蜻蜓的翅膀,注意翅膀之间的层次关系。

3. 调和赭石和少许墨,染画蜻蜓的眼睛和胸腹部,注意眼睛不要堵死,要适当留白,使画面有透气感。

4. 最后调整画面,勾画蜻蜓的足部和翅膀上的翅痣。

蜻蜓体态轻盈，古有"小荷才露尖尖角，早有蜻蜓立上头"的诗句来描绘它。不仅如此，蜻蜓与荷花的搭配彰显出勃勃的生命力，也含有知遇之意。

1

2

3

4

1. 确定好构图，选取一管小号狼毫笔，蘸取浓墨，根据蜻蜓的生长结构，勾画出蜻蜓的整体形态。

2. 换取羊毫笔蘸赭石加足量清水调和，分染蜻蜓的各个部位，注意染画时，要突出眼睛的高光，有浑圆光泽之感，被翅遮盖的胸腹部在染色时颜色要淡，翅才有透明感。

3. 蘸取曙红和胭脂画出莲蓬，注意颜色要有深浅浓淡，虚实，明暗的变化，莲蓬前后有遮挡，高低大小之分。

4. 根据构图，在画面右下方题字，钤印，完成绘制。

3.2 蝴蝶

3.2.1 基本画法

蝴蝶在昆虫界品种丰富，分布广泛。由于蝴蝶形态优美，色彩斑斓，所以在花鸟画中也成了画家表现最多的昆虫。

1. 蘸取赭石加淡墨调和，笔尖蘸浓墨侧锋点垛出蝴蝶翅膀。行笔过程中可留飞白。绘制时要把握好墨色的浓淡变化。采用同样的用色方法，画出显露在另一侧的翅膀。

2. 蘸取浓墨，点画出蝴蝶的躯干，再勾画出蝴蝶的触角。

3. 蘸取石青加钛白进行调和，中锋运笔点画蝴蝶翅膀上的斑点。再蘸取大红，勾画出蝴蝶翅膀上的花纹。

4. 最后分别蘸取赭石和曙红染画蝴蝶的腹部和翅膀，不必太过细致，大致勾染一下即可。

3.2.2 创作

兰花在我国文化中，是高洁、超凡脱俗的代表。画面中，兰花开放，点以成双飞舞的蝴蝶，不仅起到了活跃氛围、增添动势等效果，还表达了渴望被理解认同的愿望。

1

2

3

1. 笔头蘸较少的水，再蘸取浓墨撇画兰叶。兰叶要成丛，并有俯仰变化。

2. 在叶丛中布画花头，起到填充空间并调节画面布局的作用。

3. 在右侧空白处添画一只飞舞的蝴蝶，要与花头有一定的呼应。

5

4

添画另一只蝴蝶，切忌出现平行或纵向排列现象，并且两者不宜过疏。横向排列的文字会使画面的想象空间被限制，尽量避免，因此最后在画面左侧题字，完成制。

3.3 蝈蝈

蝈蝈的头部大，整个躯干呈纵扁或圆柱状，前足与中足粗壮，后足强健，弹跳有力。翅短，两翅摩擦发出清脆的声音。头上生两条细长的触须，一对复眼。一般蝈蝈通身翠绿，也有褐绿色的。

3.3.1 基本画法

1. 选用小号羊毫笔，调和花青与藤黄，点画出蝈蝈的头部。蘸取赭石，点画出蝈蝈的胸部及翅膀。

2. 调和花青和藤黄，笔尖可略蘸墨，绘制分节的后腿。

3. 绘制分节的腰腹部。

4. 细致刻画后腿上的勾刺。最后，蘸重墨勾触须，点画眼睛。

4

3

2

1. 在画面上方绘制丝瓜叶，墨色要有浓淡的变化。

2. 绘制向下摆放的丝瓜。

3. 在丝瓜上方添画一只蝈蝈，注意两者的比例大小。

4. 最后，在画面中添画藤枝，并题字铃印，完成绘制。

3.4 天牛

天牛通体黑色，表面生有白色斑点，有很长的触角。在绘制时，可采用留白的方式来表现天牛躯干各部位的结构。

3.4.1 基本画法

1. 选取羊毫笔蘸取重墨，分两笔点画出天牛的翅鞘，笔略干些便于掌握。两笔勾挑出颈部，表现头刺。点画头部与颈部等处，结合处不可画实。

2. 蘸重墨中锋运笔画出天牛的足。选用焦墨，中锋运笔画天牛触角，天牛的触角为两种颜色，因此绘制时注意触角中间要留白。

3. 选取小号羊毫笔蘸取赭石，点染出天牛的腹部。

4. 选取中号羊毫笔蘸取钛白，在天牛的翅鞘上点画出大小不一的白斑，完成绘制。

"3.4.2 创作"

"天牛在古代代表铜钱，在我国文化中，天牛被认为是财源滚滚、生意兴隆的象征。牛头，又叫香芋，取其"余"字，象征富裕。画作中将香芋配以天牛，则是财上加财，使寓意更浓。"


"1. 调淡曙红，且笔尖颜色略重，中锋运笔绘制香芋的根部。
2. 保持笔尖较为干涩，蘸取淡墨且笔尖颜色略重表现芋身，笔墨灵活且虚实相映。
3. 笔尖蘸取重墨，中锋运笔自上而下绘制较为潦草的墨线，来表现芋头表面的质感。
4. 最后，在芋头旁边绘制一只天牛，注意把握两者的体积和比例大小。然后在画面右上方题字钤印，完成绘制。"

53.



"3.4.2 创作"







53.
3.4.2 创作

天牛在古代代表铜钱，在我国文化中，天牛被认为是财源滚滚、生意兴隆的象征。牛头，又叫香芋，取其"余"字，象征富裕。画作中将香芋配以天牛，则是财上加财，使寓意更浓。

1. 调淡曙红，且笔尖颜色略重，中锋运笔绘制香芋的根部。
2. 保持笔尖较为干涩，蘸取淡墨且笔尖颜色略重表现芋身，笔墨灵活且虚实相映。
3. 笔尖蘸取重墨，中锋运笔自上而下绘制较为潦草的墨线，来表现芋头表面的质感。
4. 最后，在芋头旁边绘制一只天牛，注意把握两者的体积和比例大小。然后在画面右上方题字钤印，完成绘制。

第4章 水族

水族在中国画中不只是指鱼类，还包括了虾、蟹、龟、贝类等多种动物，它们在中国画中可以独立成画。因在中国花鸟画中所表现范围十分广泛。常见的水族有鲤鱼、鳜鱼、金鱼、虾、蟹、青蛙等。不仅如此，鱼还被赋予了深的寓意，如金鱼谐音"金玉"，有金玉满堂之说；鲤鱼也有"吉庆有余""鱼跃龙门"等寓意。虾、蟹和青蛙也常作为绘画题材，深受画家青睐。

4.1 基本画法

4.1.1 蝌蚪

蝌蚪体色较浅，躯干略呈圆形，尾长，口在头部前端。在绘制过程中要注意体现蝌蚪柔软灵活的特征。

1. 调和淡墨，笔尖蘸重墨，轻点一笔。
2. 再画一笔，使两笔衔接，完成蝌蚪头部的绘制。
3. 中锋运笔以曲线弧形笔触勾画出蝌蚪的尾部。
4. 蘸取浓墨，点画蝌蚪眼睛。

4.1.2 创作

蝌蚪中的"蝌"谐音"科",在古代寓意科考金榜题名。古人常刻此配饰给子孙佩戴,表达对子孙未来前途的美好祝愿和"望子成龙"的厚望。

3

1

2

1. 调和淡赭、花青勾绘水草,注意其穿插关系及虚实变化。

2. 蘸取淡墨,中锋运笔,描绘水草的外轮廓,注意起笔要圆润,收笔要留锋,表现出水草柔软的姿态。

3. 在画面左上角用重墨绘制一群蝌蚪,注意距离不要过疏。

4. 用淡墨以中锋勾画水纹，丰富画面并使画面更具动态。

5. 最后在空白处落款，题字钤印，完成绘制。

4.2 金鱼

金鱼属于观赏鱼类，是由鲫鱼培育的变异品种。金鱼品种很多，经常入画的多属龙睛金鱼。金鱼谐音"金玉"，加之金鱼本身色彩艳丽，长尾飘荡，这些都构成了人们喜爱绘制金鱼的原因。

4.2.1 基本画法

1. 蘸取重墨一笔点画完成金鱼的头和背。
2. 换用淡墨，勾画其嘴、眼，运笔灵活，墨线不宜呆滞。蘸重墨，分两笔点画眼部，添其神韵。
3. 侧锋运笔自上而下绘制鱼鳍，然后中锋轻勾胸腹轮廓。
4. 笔肚蘸淡墨，中侧锋兼用笔绘制金鱼飘逸的尾鳍。笔尖蘸重墨，笔尖蘸重墨，笔尖蘸重墨，笔尖蘸重墨，逸的尾鳍。

4.2.2 创作

画面中，两条金鱼游于兰花之下，布局精巧，氛围恬静。金鱼，向来有金玉满堂的寓意，而兰花除了有高洁、纯朴的高尚品德外，还有忠贞的象征，二者的搭配喻示着美好的爱情。

1

2

1. 确定好构图后，在画面中绘制两条金鱼，距离不要过于远。

2. 蘸取淡墨且笔尖颜色略重，勾画兰花的轮廓。

4

3

分别以花青、朱磦为兰叶、兰花染画色彩。

最后，在画面空白处题字、钤印，填补空白。

虾属节肢动物甲壳类，其晶莹剔透的质感和刚柔结合的外形是受作家喜爱的原因。除了代表淡泊名利的高尚情操外，在北方人们将其喻为"龙"，寓镇宅吉祥。而在南方则喻其为"银子"，取长久富贵之意。

4.3 虾

4.3.1 基本画法

1. 调淡墨，笔尖蘸较深的墨色，卧笔横点两笔，画出虾的头部。侧锋运笔点出腹部的五六个节，再画出尾部。

2. 调重墨，添画虾足，前面的爬行足要比泳足长。

3. 调重墨，中锋运笔添加虾的钳足，从头到尾，一气呵成。

4. 蘸重墨撇画触须，笔触要富有弹性和墨色变化，完善虾的头部和其他部位，完成绘制。

1

2

3

4

4.3.2 创作

本幅作品中三只虾活灵活现地凑在一起，犹如亲密的朋友，极具动态。虾的体色剔透，呈现出肉弹之感，在水里蹿动，画面清新淡雅而又热闹非凡，呈现出独特的韵味，在绘制时要突显出虾剔透的体色，墨色浓淡淡相间。

1

2

3

4

1. 确定好构图，选用一支中号狼毫笔，蘸取浓墨，根据虾的形态结构，画出第一只虾。在第一只虾的上方，画出第二只，两只虾的形态要有区别，并相互呼应。第二只虾由于在远处，墨色要淡一些。

2. 为画面再添加一只虾，在绘制时注意空间关系的把握，如虾与虾之间的遮挡，虾须之间的互相缠绕，使画面丰富饱满。

3. 再蘸浓墨，画出三只虾的虾肠和眼睛，注意虾肠的墨色要浓，虾身的墨色要淡一些，以突出虾的透明之感。

4. 为使画面更加丰富当饱满，在画面右侧题字钤印，完成绘制。

4.4 神仙鱼

神仙鱼鱼身扁阔，呈菱形，鱼头小而尖，最大的特点是背鳍和臀鳍长且飘逸，尤其是背鳍挺拔如三角帆。

4.4.1 基本画法

1. 蘸取重墨绘其头部，注意要留出眼白。向下勾画鱼身轮廓，并添画腹鳍。

2. 使笔头饱含水分，蘸取重墨日常颜色略重，侧锋运笔表现鱼鳍及尖颜色的暗部。

3. 蘸取赭石加足量清水调和，中锋运笔罩染神仙鱼身。

4. 最后用石青点缀神仙鱼身上的花纹，注意运笔要灵活，花纹的形态要多样。

1

2

3

4

4.4.2 创作

1. 在画面中绘制一条侧向的神仙鱼，鱼鳍可稍后绘制，以避免杂乱。

2. 添画与之紧密并排的另一条鱼后，再绘制出漂荡在水中的鱼鳍。

3. 可在较远处绘制一条姿态不同的鱼，以丰富画面内容。

4. 调淡石青染画鱼身，并在其后方添画水草，最后题字钤印，完成绘制。

2

3

4

第 5 章 果蔬

果蔬是人们生活的必需品，画家们以果蔬作为题材，留下了很多风趣的佳作。在用写意法画果蔬时，要对果蔬进行认真观察研究，掌握其表现方法，以简练的笔法，熟练的技巧，恰当的水分，熟练地描绘出果蔬的形态和色泽，力求概括生动，色彩明快洗练，达到活色生香的地步。

5.1 葡萄

葡萄的紫色象征富贵、吉祥，绿色象征生命和春天。它的累累硕果带给人们丰收的喜悦。因此，以葡萄为题材的国画作品历来为人们所喜爱。

5.1.1 基本画法

1

2

3

4

1. 以花青调胭脂成紫色，然后中锋转笔画葡萄，适当留白作高光。用同样的方法继续画葡萄，注意果子的排列。由于被遮挡，压在后面的葡萄颜色要深一些，需加墨来表现。

2. 调和花青和藤黄成绿色，勾画小枝。

3. 调淡墨，笔尖蘸浓墨，侧锋运笔画出葡萄的叶子。

4. 蘸浓墨勾勒叶脉，然后再增添老藤和嫩藤，使组合完整。

5.1.2 创作

在中国画里葡萄代表着丰收、富裕、高贵，成串的葡萄寓意多多益善、果实累累。这幅葡萄图枝蔓缠绕、颗粒饱满、晶莹欲滴，一片绿色的叶子洒脱飘逸，把晶莹的葡萄映衬得更加诱人。

3

2

4

1. 调和花青和藤黄成绿色，笔肚淡一点，笔尖蘸浓墨，侧锋三笔画出葡萄的叶子。用狼毫笔由叶柄至叶尖以中锋勾出主、副叶筋。主叶筋线略粗，副叶筋在主叶筋两侧交错画出，要注意副叶筋左右不可相对。用同样的方法，换个角度画出另一片叶子。

2. 在正面的葡萄间隙中绘制出背面的葡萄，葡萄之间的颜色略有差异会显得比较真实，适当留白作高光。

3. 用同样的方法继续画葡萄，调和花青和藤黄成绿色，绘制出葡萄枝。

4. 用中楷笔蘸取淡墨，然后在笔头的一半处蘸取重墨，最后在笔尖蘸上少量浓墨，将水分吸走后，横握笔，以五笔绘制一片淡墨勾画叶脉。

5

6

5. 调曙红和花青成偏暖的紫色，绘制靠后的葡萄，注意果子的排列。

6. 用小楷笔蘸取浓墨，将水分吸走后绘制出葡萄藤，与葡萄枝略有重叠也没关系。最后为

画作题字，钤印，完成绘制。

5.2 枇杷

5.2.1 基本画法

枇杷别名"芦橘"，因其叶子形状似琵琶而得名。果实形或长圆形，颜色为黄色或橘黄色。绘制枇杷时注意其外形特点的表现，果实间的层次可以通过颜色的浓淡来体现。

1. 调藤黄，笔尖蘸少许赭石，一笔点出枇杷的一侧，注意颜色的衔接。用同样的颜色画出另一侧，注意二者之间的联系，注意表现出枇杷底部的结构。根据画面的疏密和结构继续画其他的枇杷，在画未完全成熟的枇杷时，可用笔尖蘸少许花青以两笔画出。

2. 调墨绿色，笔尖蘸重墨根据枇杷叶子的形态勾画叶子，注意通过墨色的浓淡变化体现出叶子的层次。

3. 调浓墨勾画枇杷的枝干，小笔勾勒枇杷的果脐。注意勾勒果脐时要结合枇杷果实底部的形体结构。

4. 中锋运笔勾画叶脉，注意疏密变化的控制。运笔要灵活多变，不要太过死板。

5.2.2 创作

本幅作品中，右上方一条枇杷枝呈斜线式插入画面，枇杷果实缀满枝头，两只麻雀点缀在枇杷枝上，整个画面和谐有趣。绘制枇杷时应注意墨色的对比及疏密关系。

1

2

3

1. 蘸取淡墨，笔尖蘸浓墨，侧锋运笔一笔点出一片叶子。之后调淡墨勾画叶脉，注意叶脉形态的体现。用墨时还要注意不同叶片之间墨色的对比。

2. 在叶子周围添加枇杷，颜色要有浓淡变化，枇杷整体要有疏密对比。蘸重墨中锋运笔勾画叶脉，确定好墨色的对比。

3. 确定好构图，根据画面构图继续添加枇杷叶子，蘸重墨中锋运笔勾画叶脉，注意疏密关系的处理。

6

4

5

1. 绘制枝干，
用笔要灵活多
变，不要太过
死板。调淡墨
绘制远处的叶
片及背景。
5. 在枇杷枝干
上添加麻雀，
丰富画面构图。
6. 画画好之后题
字、钤印，完
戈绘制。

70

5.3 樱桃

初学画樱桃，掌握几种具体的组合形式是有必要的，熟练后做到举一反三，灵活运用。

5.3.1 基本画法

1

2

3

4

1. 蘸曙红，笔尖颜色浓重些，侧锋两笔勾出樱桃，中间留小缝隙做高光。

2. 用同样的方法继续画樱桃，通过留白处理出果实上的高光。

3. 两三颗樱桃为一组，让画面看起来生动。

4. 根据樱桃的排列位置，可适当蘸浓墨勾画连枝的果柄，使画面丰富。

5.3.2 创作

在此创作中，樱桃盛在器皿中，旁边有莲蓬和蜻蜓作为点缀，通过曙红和花青的冷暖色对比，使樱桃更加生动。

1. 用中号羊毫笔调曙红色，笔尖略蘸胭脂，侧锋运笔画樱桃。注意连接处色彩的明暗对比。

2. 添画樱桃，注意前后关系、虚实、疏密及相互呼应的变化。蘸重墨勾画果柄，待墨色半干时蘸重墨勾画画柄。根据画面构图，在空白处勾画一堆樱桃。

3. 在画面右下角空白处添绘樱桃，用小笔蘸浓墨勾果柄。樱桃要有遮挡，有疏有密。调淡墨勾画盘子。

4. 蘸取淡淡墨绘制后方盛樱桃的杯子，并视画面构图添画适量的樱桃作为点缀。注意前后的遮挡关系与盘子的透视。

5. 为使画面不显呆板，调
藤黄与花青在两容器间添
画莲蓬。

5

6. 确定好构图，继续添加
莲蓬和蜻蜓，丰富画面构
图，但要注意疏密关系的
处理。

6

7. 画面完成后，根据构图
在合适的位置题字钤印，
完成绘制。

7

5.4 桃

桃子有仙桃、寿果的美称，是吉祥的象征。桃子果体大，近球体，为椭圆形，叶梢尖而细、树干弯曲。桃子果实大，近球体，为橙黄色泛红色；叶为窄椭圆形，叶梢尖而细，树干弯曲、粗糙。在绘制时用色要有自然的深浅明暗变化，叶子的绘制要有前后遮挡的表现。

5.4.1 基本画法

1. 调淡曙红，根据桃子的形状，绘制桃子的左侧。用相同的方法绘制桃子的右侧，要把握好桃子的弧度。
2. 调和曙红和水，在第一个桃子的斜上方再绘一个桃子。
3. 调和藤黄和花青，侧锋运笔绘制叶片。注意叶子前后要有穿插、遮挡关系的表现。
4. 蘸取浓墨，勾画出叶子的叶脉。

5.4.2 创作

此幅作品选取桃子作画，取其仙桃、寿果之意，寓意长寿。离意长寿。几个桃子挂于树枝之上，而叶子随微风浮动摇曳，十分具有动感。添加老干，使作品呈现出长寿之意，枝叶与树干相呼应，视角十分独特，给人以和谐美妙之感。

1. 蘸取藤黄画出桃子的基部，以曙红画出桃子的下半部分，注意颜色连接处要有自然晕染之感。

2. 继续画桃子，注意远看要有方向向上的变化，每枚桃子的大小、朝向都要有变化。

3. 根据构图需要，以焦墨画出老干的大致轮廓。蘸取浓墨，皴擦出枝干的明暗质感。

4. 调淡墨添加枝干，使画面看起来层次更丰富。

1

2

3

4

5. 调和藤黄和花青，侧锋运笔绘制叶片，画出有穿插遮挡的桃叶。再蘸浓墨，接以中锋运笔，勾画出叶脉。

5

6. 将颜色调淡，勾画后方的叶子，注意叶子要有遮挡桃子的表现，以表现出分明的前后关系。

7. 完善细节，最后为画面题字钤印，完成绘制。

第 6 章 山水云树

中国的山水画，以独特的造型观与意境观傲然于世，其中写意的意境，经过数千年的文化积淀与传承，又升华为一种有我与忘我的高层艺术感观。

6.1 山石

山石是山水画的重要组成部分，一幅山水画的好坏在很大程度上取决于山石的表现是否成功。山石有坡度起伏，连绵不断的山势，外形有丘、壑、峰、峦、冈、巅之分。古人总结出的"石分三面"规律，就是把石画成有我与空间感和一定厚度才对。

6.1.1 画石起手式

1. 选用小号兼毫笔蘸重墨，中锋运笔画出山石的一角，勾画山石的轮廓，用笔要灵活。
2. 勾勒山石要由远及近，先画出大致轮廓，再细致刻画山石的起伏、高低、远近和转折等变化。
3. 对山石的暗部进行皴擦，运笔停顿要有顿挫。
4. 用浓墨点出山石上的苔点。

5.1.2 山石的皴法

要想将山石的立体感表现出来，可以蘸干墨侧笔对其暗部进行擦画，这种方法叫作皴法。皴法分多种，分别用来表现不同形态、这理的山石。在具体使用时，要使其与山石形态统一，笔下的景物才能入木三分。

1. 调重墨先勾勒出山石的局部形状，线条应挺直、流畅，笔气贯通。蘸浓墨，继续勾勒出近处山石的轮廓。

2. 用线条来表现山石的暗部，线条要柔和、细腻。

3. 完善暗部，线条要流畅活泼、松而不散、层次错落，山脚坡处要浓密，多采用披麻皴来画。

4. 进一步完善山石造型，并勾画出山石的主要脉络。完成山石的勾勒之后，用浓墨点苔。

1

2

3

4

1. 蘸浓墨，笔中水分适中，画出远处山石的轮廓，线条要细腻清晰。

2. 顺势画出近处山石的轮廓，用笔要有提按、顿挫之势。

3. 蘸重墨以侧锋用笔，皴擦左边山石的纹理。再蘸浓墨，在山石的轮廓边缘处点苔，苔点要疏密分布不均。

小斧劈皴法

1. 选取小号狼毫笔，蘸取浓墨，中锋运笔勾出山石的大致轮廓。

2. 蘸浓墨继续勾画山石的轮廓，用笔要灵活。

3. 添画远处山石的轮廓，蘸取淡墨，侧锋运笔画出山石的纹理，在纹理间添加浓重几笔，线条弯曲，凹凸有致，表现出山石有棱有角的质感。

4. 蘸取淡墨，继续侧锋运笔完善山石的纹理，然后用浓墨点苔。

1

2

3

4

1. 蘸浓墨，勾勒出近处的山石，线条上粗下细，上实下虚，墨色有浓有淡。

2. 画出近处的一座山头。注意深远关系的表现，线条讲究，统一中带有变化。在这里是同一种线，但用了不同的墨色。

3. 待山石轮廓确定之后，由近处的山头开始皴画，皴画时采用中锋曲线行笔，呈发散状，染色时用淡墨。皴边时采用中锋曲线行笔，墨色逐渐减淡，在笔触交互中体现出山石明暗起伏的气势，由近及远的皴边染。

4. 最后用浓墨强调的地方加以提笔。需要浓墨点苔。

3. 皴擦山石的纹理，使山石的立体感更加强烈。根据前面介绍的方法，画出右侧后方的山石，注意山石之间的远近关系。

4. 最后用浓墨在山石上点苔。

1. 选用小号兼毫笔蘸重墨，中锋运笔画出山石的一角。用笔完善山石的结构及层次。

2. 由上至下地画山石，逆锋向左行笔，再转折向下。对山石的暗面加以擦笔，以增加山石的立体感。

1

2

3

4

1. 蘸取重墨，绘制带有转折的墨线表现山石轮廓。运笔继续勾勒山石轮廓，用笔要方折，表现出山石的坚硬感。

2. 完成山石轮廓的勾勒。

3. 蘸淡墨后把笔头按扁，擦写出豆瓣形状的皴点。蘸淡墨后把笔头按扁，擦写出豆瓣形状的皴点。

4. 蘸取淡墨，侧锋行笔，在主山两侧继续添画，完善画面，注意墨色的浓淡变化。

1. 保持笔头干涩，蘸取重墨描绘山石的轮廓和结构。蘸取浓墨继续勾画山石的轮廓，用笔要灵活。用中锋勾画出山石的轮廓，线条要浑厚浓重，完善山石的转折处。

2. 皴画出山石的纹理。将笔尖向下捻顿，形成类似雨点的笔触，用来表现质感。点要密集、气要连贯。

3. 自下而上绘制短促的墨线对山石的表面进行皴擦，注意明暗部的对比。

4. 反复勾皴点擦，使山石更加浑厚结实。山石暗面的皴点应更加密集，蘸浓墨点画苔藓，墨色相对较浓。蘸浓墨点画苔藓，要注意大小关系，前后之间用笔要松，不宜画得太呆板。

1

2

3

4

雨点皴

1

2

1. 用重墨中锋行笔勾勒出山石的轮廓。顺着山石轮廓，完善山石轮廓。

2. 深化其结构走势，使表面的结构更清晰。完成轮廓的勾勒后，在山脊处绘制绵密向下的墨线。

3. 确定山的形态，由中间向两边皴画，注意墨线条的粗细和虚实变化。皴笔逐层添加山石纹理，线条要有规律，不可杂乱，并留出山石的受光面，然后在此基础上用淡墨进行罩染。

4. 最后，换用浓墨在山脊点苔，提其神韵。

3

4

6.1.3 山石组合的画法

自然中的山石并不是孤立单一而存在的，有许多多组合方式，这对画面的布局很重要。画山石组合，要使其穿插有致、大小兼具。绘制时须高低不一，易于分出前后层次。

1. 蘸取焦墨，中侧锋兼用笔，按照由左到右、由近到远的顺序画出山石的大致轮廓。注意大石与小石的遮挡关系，要相互穿插，易于分出前后层次。

2. 绘制后方的大石，为体现出空间感墨色可浅些。添加乱石，用笔应灵活多变，小石子的位置可随意一些。

3. 侧锋行笔，以较为干涩的笔墨在山石的暗部进行擦画，增强其质感。

4. 再次皴擦山石，山坡处的用笔稍水润一些。最后，视画面情况在石堆中点苔。

2

3

4

1. 选取小号狼毫笔蘸取焦墨，中锋运笔画出近处的小石。

2. 画后方的大山石，注意线条不能太过简单，要有曲折的变化，还要表现出山石的起伏、走势。

3. 坡脚处的线条较细，比山石顶部的线条较粗，运笔要顿挫有致。

4. 进一步深化山石的质感，细化坡脚处的纹理线条，要有明暗的表现，明处线条要细，暗处线条要粗。

1

2

3

4

石间坡

1. 选用小号狼毫笔蘸取焦墨，中锋运笔勾画出山石的轮廓。运笔时继续勾画山石轮廓。

2. 画出前面的山石组合。石与石之间应有大小、聚散之势。

3. 蘸取浓墨，于山石之后加一平坡，运笔时墨线要有虚实变化。于平坡石坡蜿蜒曲折之势。

4. 中锋运笔完善平坡，于平坡之后加远山，远山虚而近山实，近山详。近山实而远山略而近山详。

1

2

3

4

山脉

高坡

山路

平坡

山峦

山峰

6.2 水

水的加入给山水画增添了灵性，是烘托氛围的重要元素。在山水画中，水的表现是根据立意的景况需要，来决定其设置、主次结构，以及格调与精细程度。

6.2.1 勾水法

1. 确定构图后，蘸浓墨勾画石块。线条要曲折起伏棱角分明，富于变化。画出右边的方的山石，流出出水口，注意山石之间的透视关系。

2. 侧锋干笔皴擦出石块的纹理。蘸取重墨，中锋勾勒近处山石附近的水纹。用笔轻巧流畅。

3. 扩大水纹的范围，要注意近实远虚、前粗后细，完善水面波纹，线条要疏密有致。注意墨线要疏密有致，墨色有浓淡变化。

4. 选小号狼毫笔，中锋画出水草，要注意墨线的虚实，以表现出远近关系。

2

3

4

6.2.2 染水法

1. 蘸取重墨，且笔尖颜色略重，中侧锋兼用笔擦画山石。

2. 边勾边皴，画出右边的山丘，用笔可随意一些，需注意墨色的干湿变化较大。保持笔头较为干湿，换用清墨，侧锋运笔擦画出水纹。

3. 擦画水纹，顺势在画面空白处添画乱石和杂草，用笔应灵活多变。

4. 擦画水纹时，注意上轻下重的特点，且笔墨虚实兼并。擦画水纹，线条前实后虚，前粗后细，留白处即为波光。

2.3 倒影法

4

2

1

3

1. 蘸焦墨，中锋运笔画出山石的大致轮廓。在山石后方继续添加山石，用笔要流畅。

2. 边勾边皴添画近处的山石，注意近实远虚的空间表现。中侧锋交换使用，画出山石的倒影。

3. 深化细节，调淡墨皴擦倒影。皴擦远处山石的倒影，墨色的浓淡变化较大，近处墨色深一些，远处淡一些。

4. 添加乱石，用笔应灵活多变，小石子摆放随意一些。进一步深化细节，调淡墨皴擦倒影。调整画面。

6.2.4 留白法

1

2

3

4

1. 边勾边皴，画出右边的山丘，用笔可随意一些，墨色干湿变化较大。延伸画出左侧山石的轮廓，注意墨色的浓淡变化。

2. 调出淡墨勾画远山，注意墨色的浓淡变化。

3. 画出树丛，注意树与树之间的比例关系和前后关系。为水面添加行船，使画面形象更加生动。

4. 以淡墨皴画远山轮廓，这里可以画得模糊一些，这样能表现出深远感。

2.5 泉水画法

1. 选用一支小号狼毫笔，蘸取浓墨，中锋运笔画出近处山石的右侧轮廓。边勾边皴，画出左边的山丘，用笔可随意一些，墨色干湿变化较大。

2. 画出右边的山丘，流出出水口，注意山丘之间的透视关系。

3. 完善山石的右侧轮廓，并皴擦用笔，画出棱角部分。

4. 添加乱石。蘸浓墨，画出水的波纹，注意墨线条要灵活，要呈现统一性。

1

2

3

4

6.2.6 湖水画法

1、

1. 蘸取重墨，先添画水中的石块及水草。

2

2. 绘制连贯弯曲的墨线，表现湖水上的水波。

3. 大面积绘制水面。用墨有轻重不同，切忌混沌不明混成一片。

3

2.7 海水画法

1

2

3

4

1. 蘸重墨绘制圆滑有弧度的墨线以表现水波。

2. 在表现浪花时，运笔要灵活，以多有卷曲的墨线进行绘制。

3. 调淡墨大面积绘制水面波纹。在表现远处时，要注意意近实远虚的关系。

4. 换用淡墨、晕染水面暗部，增强重量感、丰富层次。

6.3 云

在山水画中，云非但不是点缀，反而起到不可取代的作用。有了云，山才显得神采飞扬，活泼而秀美。云和天没有明显的区别，全靠画面的感觉来定，有时天空就是一大片留白，有时又是一笔泼墨，这也是云。

6.3.1 细勾云法

1. 蘸取浓墨，轻按笔尖绘制蜿蜒的一条墨线。

2. 由内向外继续勾画云朵，运笔要自然流畅。

3. 运笔继续添画云头和云尾，丰富层次，并将云的厚重感表现出来。

4. 在其周围添画更多墨线，增强云的厚度，完善云的结构。注意轮廓不要清晰可见，要使其头尾自然融入背景中。

5.3.2 大勾云法

1. 确定好位置，笔尖蘸浓墨从云背开始勾勒，线条要流畅舒展。
2. 在云线旁绘制卷曲的短曲线，用线要曲折灵活，线条宜虚不宜实。
3. 完善云的结构，注意轮廓不要清晰可见，要使其头尾自然湮没在背景中。

1

2

3

4

1. 蘸取重墨，以渴笔勾出山石的外轮廓。

2. 选小号狼毫笔，分别蘸取浓墨、淡墨，侧锋运笔画出云的形态，笔触要有弹性，将笔头按倒，这样可以画出云的厚实感，注意墨线要有浓淡虚实的自然变化。

3. 远笔画出近处云、远处云的形态，使云看起来有由深至浅、由近至远的层次变化。

4. 最后，完善暗部的染画，营造出云特有的飘逸之感。完善云的结构。注意轮廓不要清晰可见，要使其头尾自然融入背景中。

6.4 树

　　山水画讲究天人合一，这不仅表现在人与自然环境的和谐关系上，更因为山水画直接反映了中国人关于宇宙和自然的整体观念。树在山水画中是表现远近、高低、大小的最佳参照物，可以将画面的结构鲜明地表现出来。树还可以烘托气氛，带给观者更生动的画面感。

6.4.1 树干起手式

1. 调浓墨，中锋运笔勾画树干的左侧轮廓，墨线略有曲折。顺着主干的走势画出向上生长的枝干，注意主干由粗到细的走势。

2. 画出主干另一侧的轮廓，注意画枝干时左右两侧不可平均。

3. 根据画面需要在右侧继续画出枝干，使枝干整体呈现出前、后、左、右四个方向。

4. 最后点苔，苔点要有聚有散。然后皴画树皮，但切忌总平涂。

6.4.2 松树的画法

1. 蘸浓墨，先画出主干一侧的轮廓。顺着主干的走势画出向上生长的枝干，注意主干由粗到细的走势。画出松树的枝条，运笔要有变化，或平伸或上扬，或下垂。以枯笔勾勒出松树右侧枝干的轮廓。

2. 完成右侧树干，并画出松枝。墨要有浓有淡，可适当留飞白以体现松树树干质感。从树的底部开始画松针，可以一笔一笔地勾出，由外向内行笔再由中间下笔，向左右过渡，形成扁形。

3. 运笔画松针，松针成组排列，由外向内运笔，再由中间下笔，向左右过渡，形成扁形。根据枝条的外布画出松针，墨色要有重、有淡，表现出前后的层次关系，叶子要呈"齐而不齐，不齐而齐"排列。

4. 采用圆皴法，以双勾的形式，中锋运笔勾画树干纹理，注意墨线的虚实、疏密，有致地排列在松干上。

6.4.3 柏树的画法

1. 保持笔头干涩，蘸取重墨绘制树干左侧的结构。加画枝条，注意整体的生长趋势是向下的。

2. 蘸取重墨，中锋运笔，由上至下画出柏树右侧的枝干，墨线要弯曲有弧度。蘸取淡墨，且笔头颜色略重。中侧锋兼用笔勾画柏树弯曲的小枝。

3. 采用混点法在枝干处绘制叶子，绘制局部的同时注意整体的疏密关系。向下按压笔头，以散锋点画部分叶子，密集处也可以用侧锋点皴。

4. 完善树叶的结构，注意点画时墨色要有浓淡的变化。在主干上绘制粗糙多曲折的墨线来表现树纹。

6.4.4 柳树的画法

1

1. 保持笔头较为干燥，蘸取浓墨，绘制柳树左侧树干的轮廓，注意墨线要虚中带实。以中锋勾勒柳树树枝的结构。

2. 确定姿势，画出下部主干。继续添画右侧树干，用笔过程中留出的飞白要保留。注意运笔时的速度提按与转折，蘸取重墨，中锋向下运笔，绘制细长下垂的墨线作柳枝，注意收笔略急且出锋。

2

3

3. 以没骨法接着画柳条，以实笔入笔，虚笔画出，放锋收笔，表现出柳条的柔软、轻灵和圆润，用笔要流畅，同时还要注意柳枝与柳条的连接要自然一些。

4. 完成全部柳枝的绘制，要使在长短、朝向上有所变化。最后，深化树干纹理，突出其老辣、沧桑的气韵。

4

6.4.5 杂树的画法

1. 选用小号狼毫笔，蘸取重墨，以双勾法中锋运笔画出树的树干。根据树干的长势画出小枝，出支要符合树的生长规律。进一步完善树干，添画其他枝干，以确定树的生长趋势。树根要参差不齐，以表示前后不同的空间位置。在远处再添加一棵树，要注意树与树的疏密关系和树根的排列。树梢的外轮廓线，须高低不平。

2. 蘸取浓墨，用混色法点画树叶。把墨色调淡，添加第一棵树的叶子，叶片之间要有适当空隙。采用夹叶法添加墨色不同的叶子，注意疏密和浓淡的区分，形成远近的空间变化。

3. 侧锋运笔点出远景树的树叶，注意树叶色的浓淡变化。在角落再添加一棵树，要注意树与树之间的疏密关系，再次是画树根的排列。

4. 最后，深入刻画树干纹理。

胡椒点

"介"字点

梧桐点

小混点

"个"字点

大混点

梅花点

刺松点

6.5 创作

本幅画中层峦叠嶂，树木葱茏，枝干劲挺，树下山石上立有一草亭，山间白云，清泉飞瀑，溪水潺潺。勾线填色，略施皴擦点染，落落大方。用色时，萧洒自如，特别是山间白云要以淡彩晕染；用披麻皴画山石，要浓艳而又沉稳，刚柔相济，平涂擦染远山，高旷空灵，令人流连忘返。

2

1. 确定好构图，选用一支小号狼毫笔蘸浓墨，中锋运笔画出近处山石的轮廓及树木的大致形态。

2. 以焦墨画出远处山石的轮廓特征，连接近处山石，运笔要有轻重缓急，提按顿挫的不同。

4

3. 蘸浓墨，笔中水分要少一些，皴擦出山石的明暗关系，注意山石的暗部要多皴擦，远山及山石的两侧要少皴擦，墨色也要淡一些。

4. 换用一支小号羊毫笔，蘸以浓墨，点画出树叶，注意叶子的画法集大混点、小混点、梅花点、"个"字点和圆形叶于一身，以表现叶子生动的生长姿态。

5. 先以淡墨染画山石，并画出溪水的形态。蘸取朱磦加清水调和，染画山石的棱角及平坦处，接着染画树干和远山山峦的形态。

5

6. 蘸取花青和少许墨调和,染画近处山石的暗部。以花青加钛白和足量清水调和,罩染远山的亮部及连绵的山峦。

6.6 作品欣赏